戈雅介绍

顾丞峰

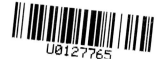

在西方美术史中，西班牙是个奇异的国度，它虽然不像意大利、法国那样高产画家，但西班牙的一些大画家却以奇谲的想像力和敏感多变的风格著称于世，只要列出这些名字：格列科、达利、毕加索，还有戈雅，就足以令人赞叹。

戈雅 Goya（1746—1828）出生于西班牙北部的萨拉戈沙。1760 年进入当地著名画家何塞·吕尚·马蒂尼的画室学画，曾两次投考美术学院未果。青年时代的戈雅精力旺盛，曾参与反宗教的斗争，又随一斗牛士团体去意大利，曾因与一修女有染差点入狱。在意大利他饱览名作。1771 年回到西班牙后绘制了几十幅壁画，多为游乐与节日场面，如《阳伞》、《陶器市场》等，作品气氛活泼轻松。90 年代他开始思考社会问题，这里既有 1789 年法国大革命的影响，也有对当时的启蒙主义和改良主义的向往，更重要的是对腐败的西班牙现实的愤怒。1789 年，戈雅成为宫廷的首席画师。这期间他著名的作品有《疯人院》、《鞭身教徒的游行》和一些肖像画如《坡塞尔肖像》、《查理四世一家》和著名的《裸体的玛哈》与《着衣的玛哈》。裸体像在西班牙是极少的，这为宗教裁判所不容，据说戈雅先绘裸体玛哈后为避免责难，又绘了相同姿态的着衣玛哈，此事反映了戈雅的机智，在美术史上传为美谈。

1793 年戈雅生了一场大病，病后留下耳聋的后遗症，他变得沉默寡言。其作品开始出现一种"愤怒的热情"，出现了有人称之为"悲观主义"的倾向。著名的作品铜版画系列《加普里乔斯》是此期的代表作。该作品受西班牙民间艺术"阿连鲁阿斯"绘画的影响，多采用隐喻手法描绘了"马骑人"、"牛扶犁"、"鱼垂钓"等与现实颠倒的故事，作品手法简洁近乎讽刺漫画。

1808 年—1814 年，西班牙经历了第一次资产阶级革命，后又遭拿破仑的入侵，戈雅的不少作品描绘了对战争的印象，如《1808 年 5 月 2 日的起义》、《1808 年 5 月 3 日大屠杀》以及著名的蚀刻版画组画《战争的灾难》。在此作品中戈雅放弃了他通常的隐喻手法而直抒胸臆，如《惨不忍睹》、《万人坑》、《可怜的母亲》、《何等勇敢啊！》。在西班牙国王裴迪南七世复辟的时期，戈雅作品又恢复了以往隐喻的手法。在此期间，他曾有一幅作品命为《来自黑暗中的光明》，画了一个光明女神正冲破一片大黑暗飞向人间，寓意颇深。在此期间，他还有一些表现生活的风俗画如《汲水女》（1820）、《铁匠》等，1815 年，他 69 岁时画了一幅出色的自画像，画中的戈雅目光十分深沉和忧郁。1828 年他死于麻痹症。

戈雅的作品早期风格轻快活泼，后期多运用隐喻的手法，漫画式的处理和随心所欲设置，更重要的是他对形体的似乎不经意的处理和奇异的想像力对后世绘画都有着很大影响，因此他也被视为"浪漫主义的先驱"。

作品目录

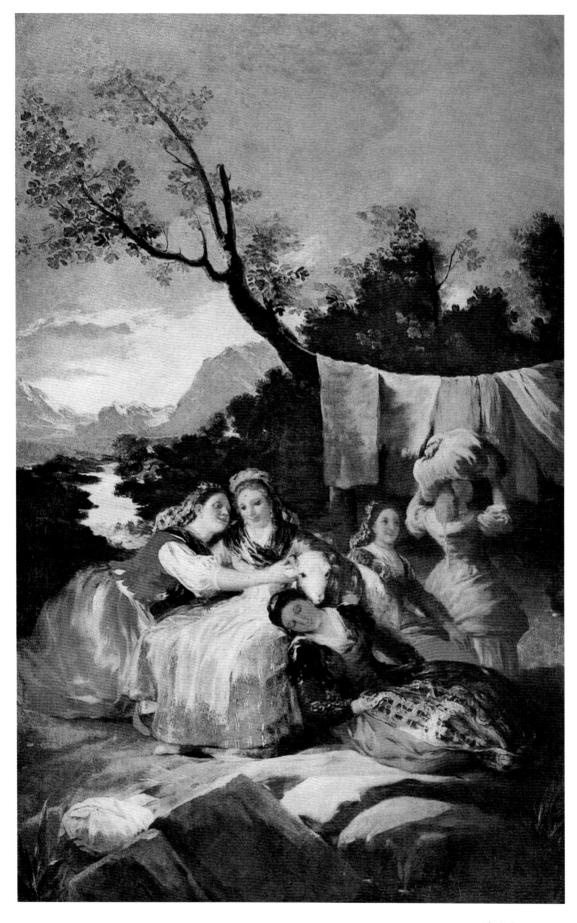

洗衣妇 1780

1

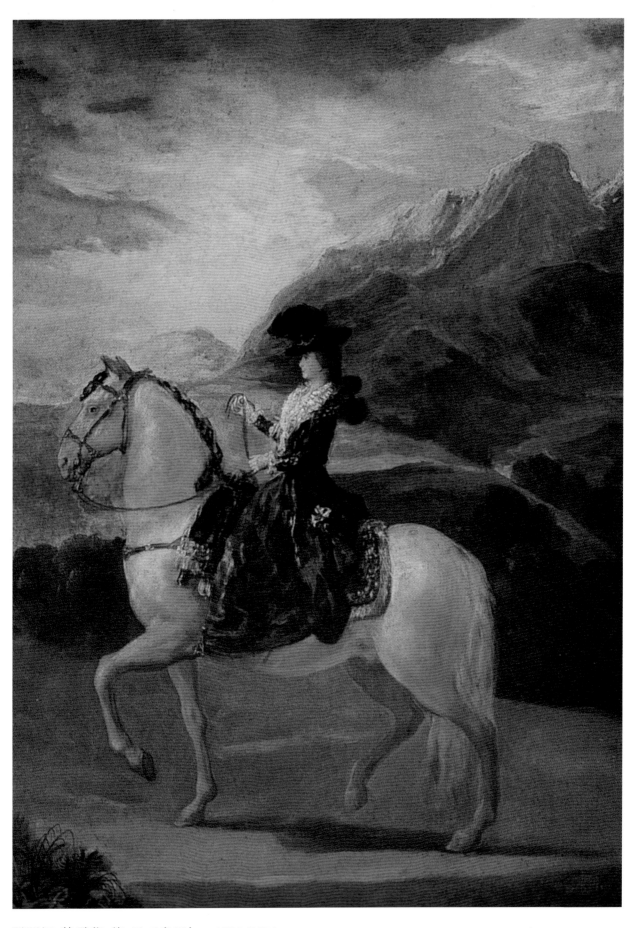

玛丽娅·特雷莎·德·巴亚乌里加　1783/1984

漫步安达卢西亚　1778

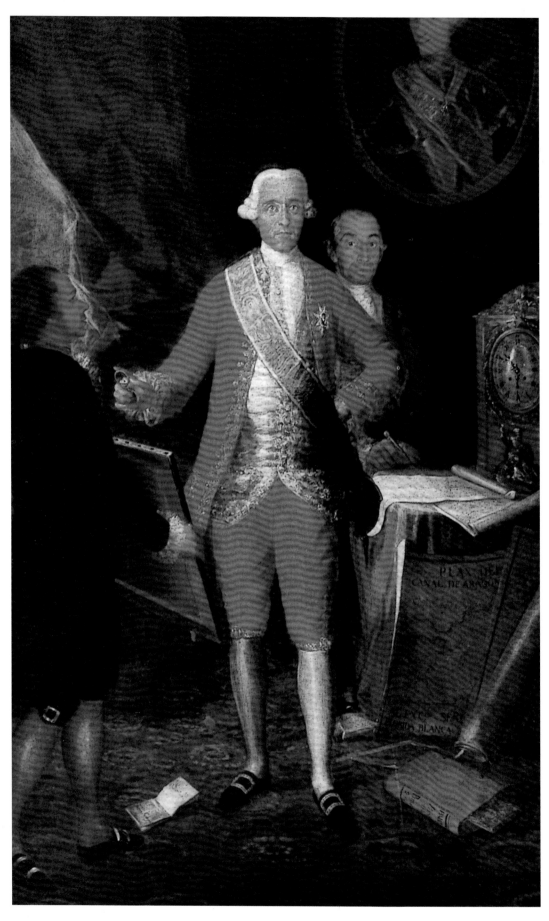

弗洛里达布兰卡伯爵肖像　1783

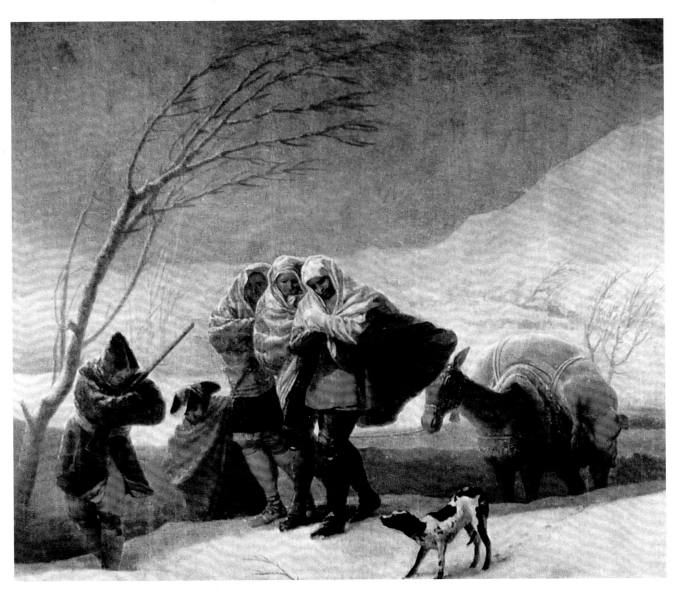

冬　1786/1787

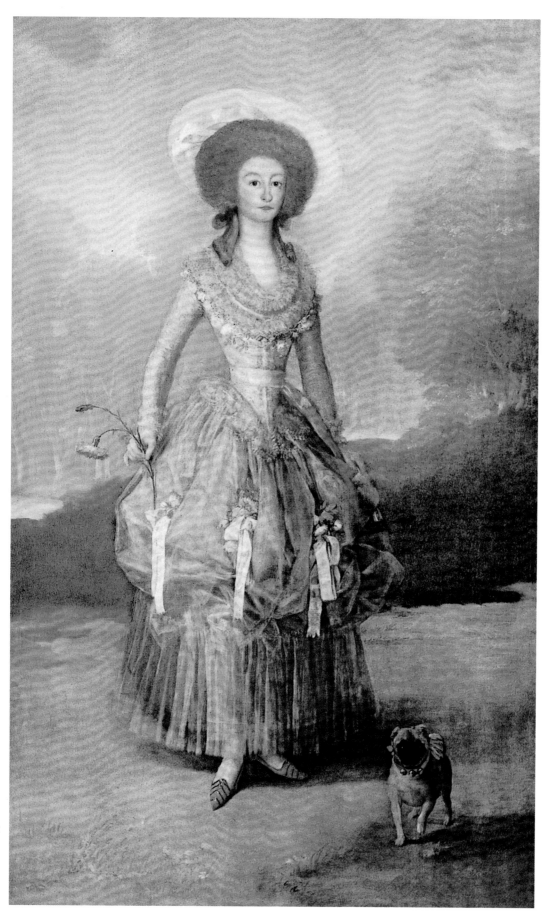

彭特霍侯爵夫人肖像　1786

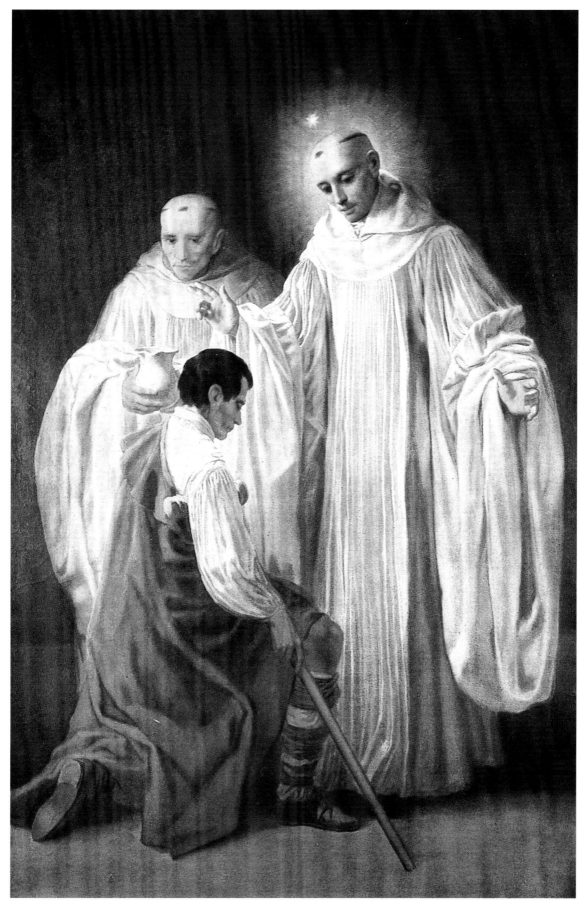

圣伯纳给跪者受洗礼　1787

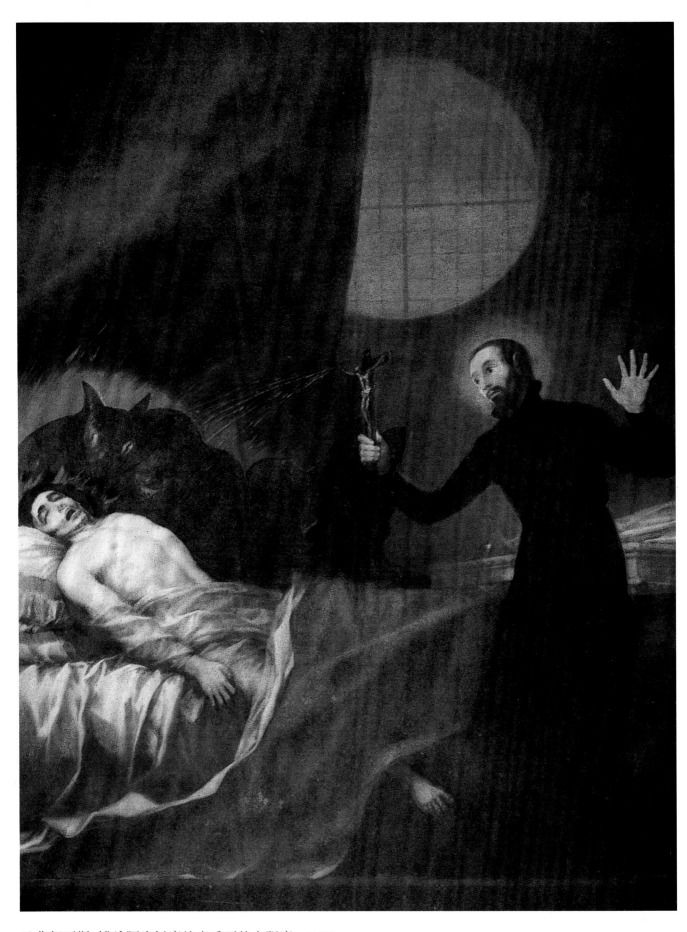

圣弗朗西斯·博希阿为妖魔缠身垂死的人驱魔　1788

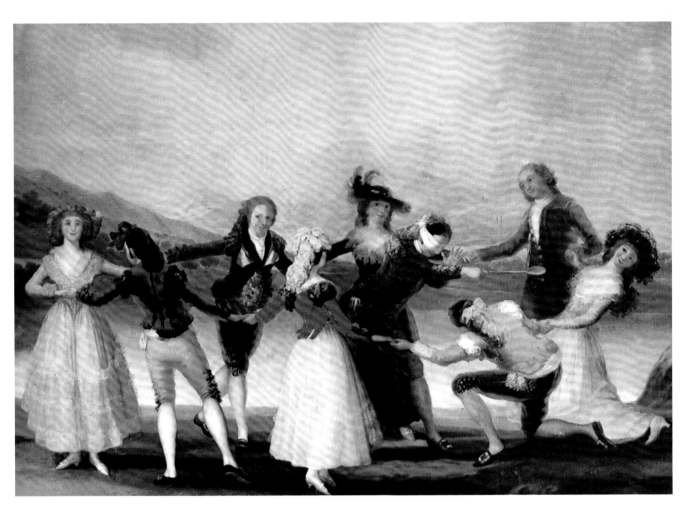

捉"母鸡"游戏　1788/1789

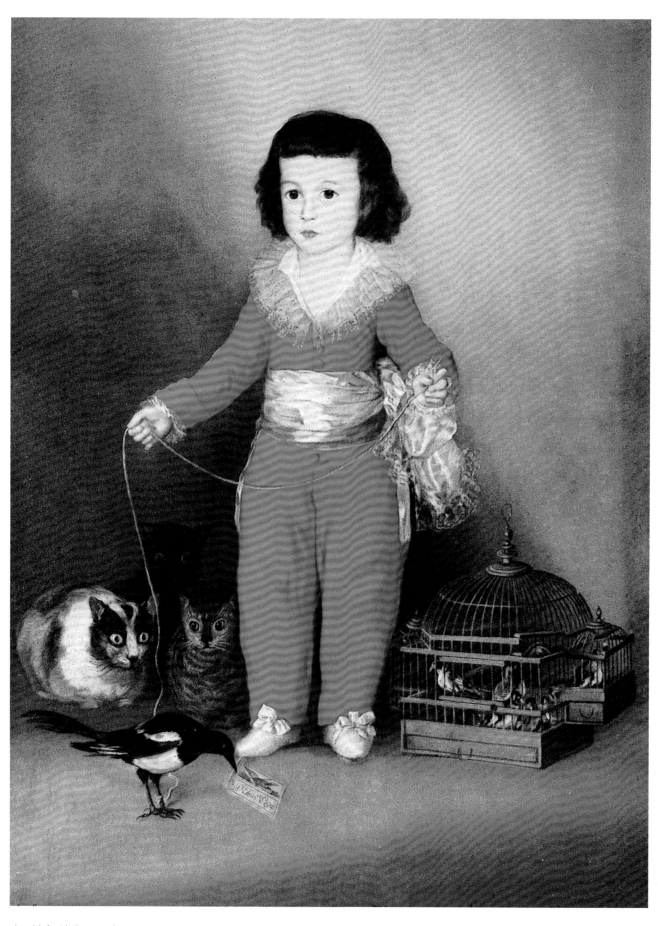

堂·曼努埃尔·沃索里奥·德·苏尼加肖像　1788

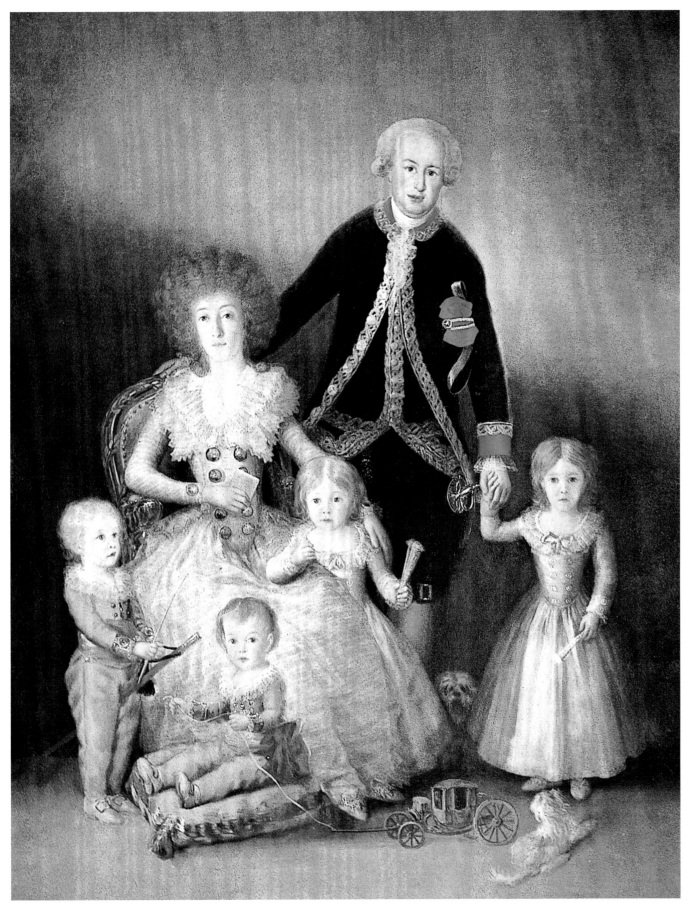

奥苏那公爵与夫人及其孩子们　1789

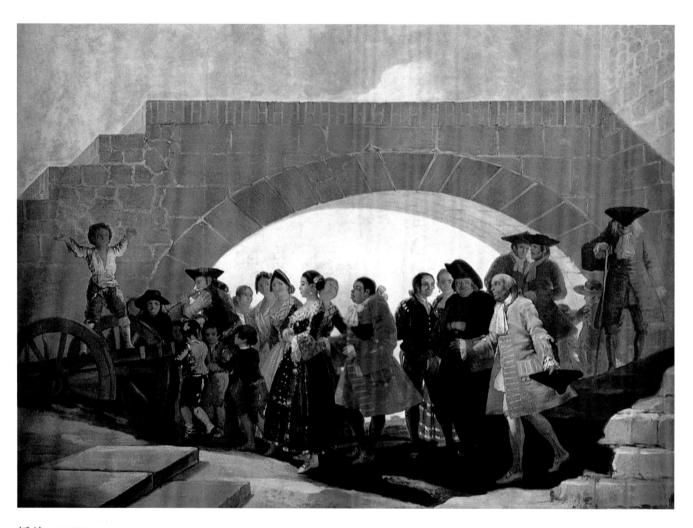

婚礼　1792

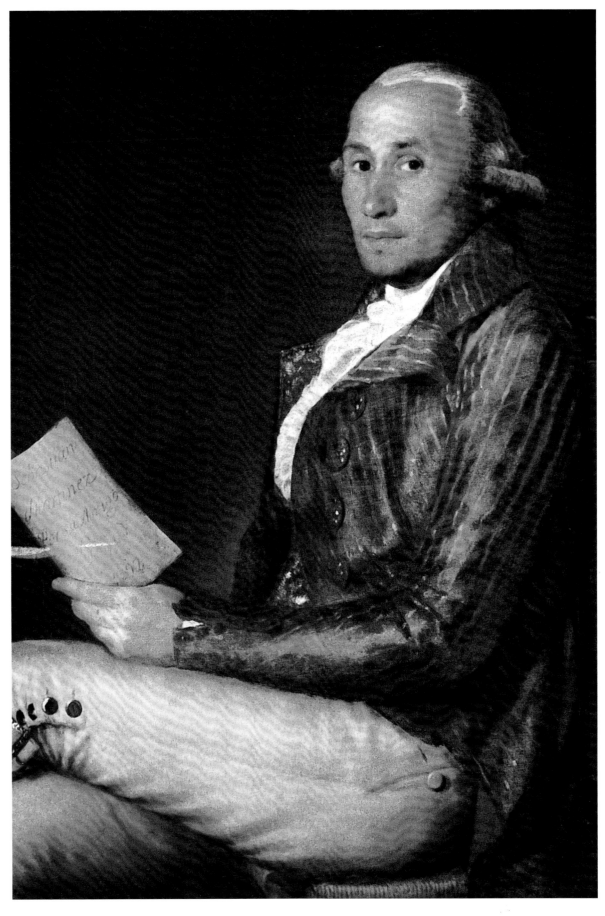

塞瓦斯提安·马提内斯肖像　1792

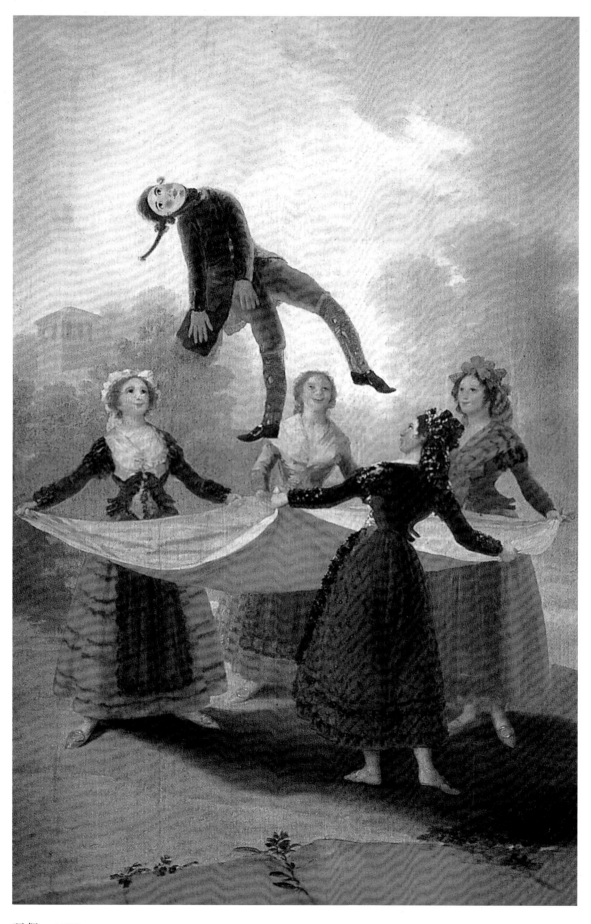

玩偶　1792

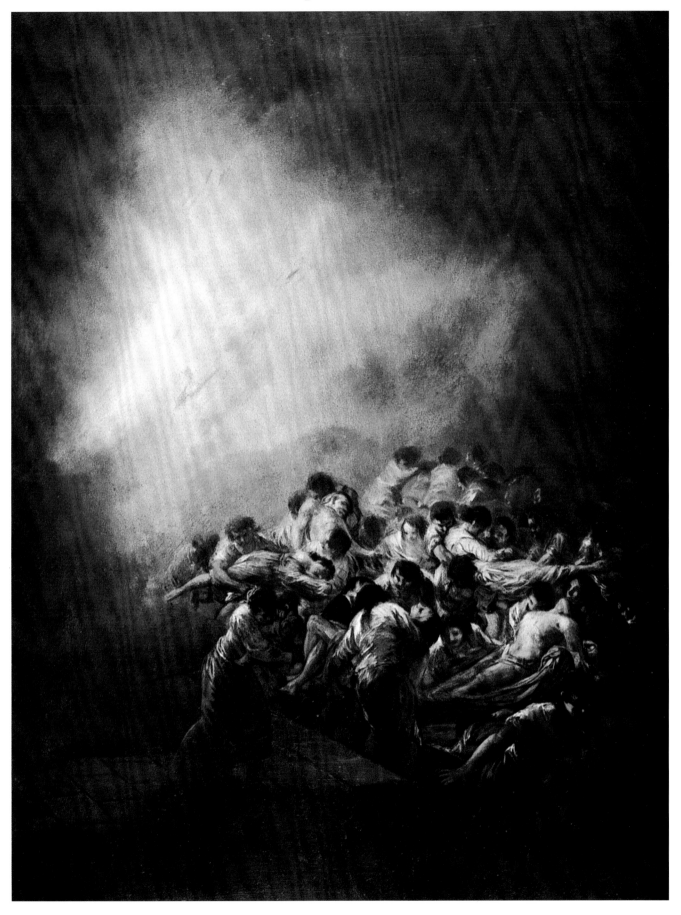

火　1793

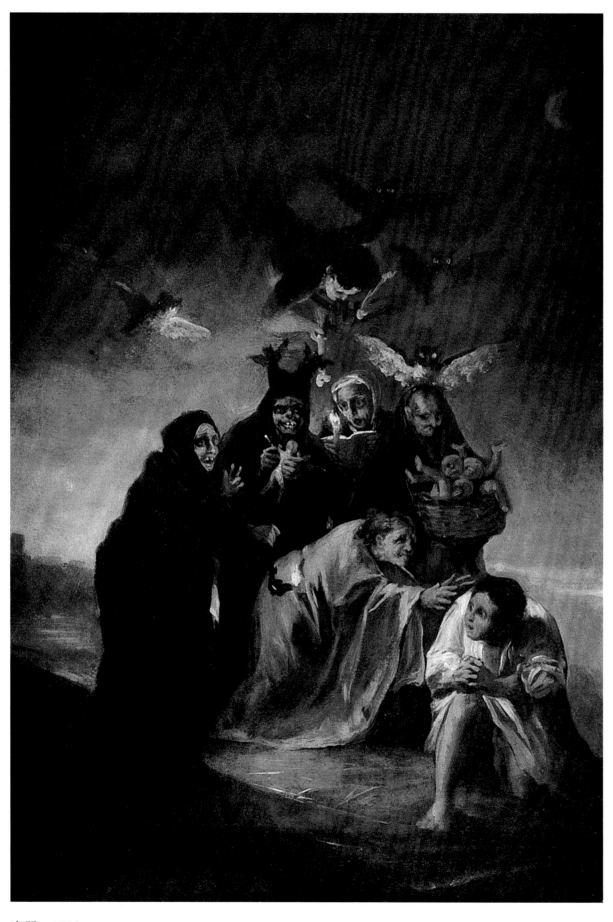

魔咒　1793

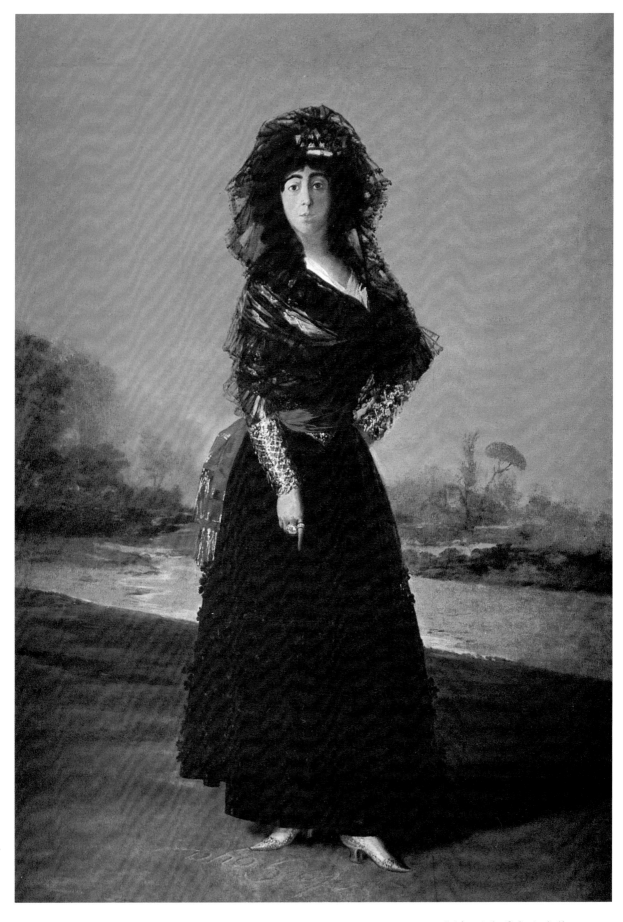

阿尔瓦公爵夫人肖像　1797

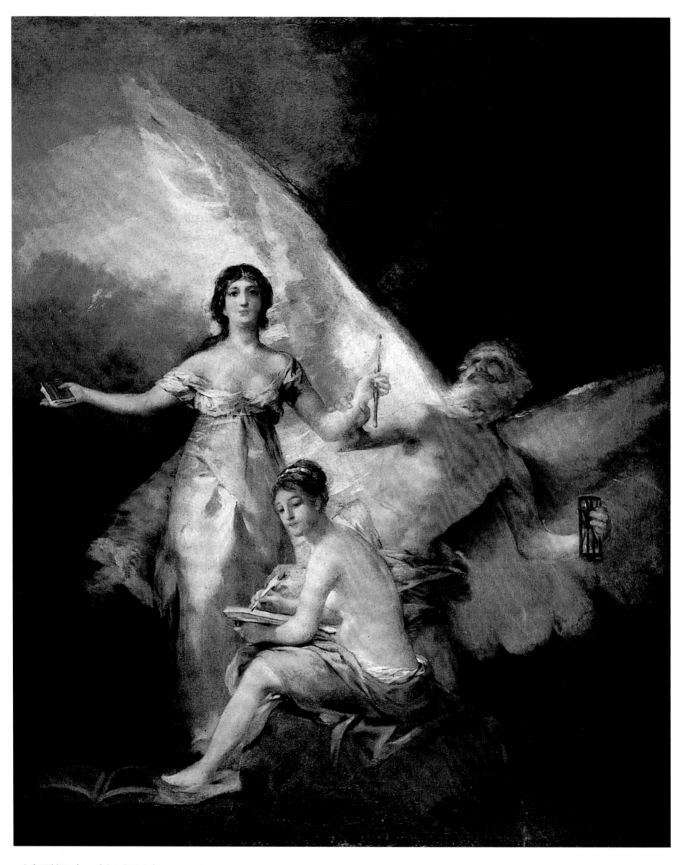

西班牙讽喻:时间和历史　1797

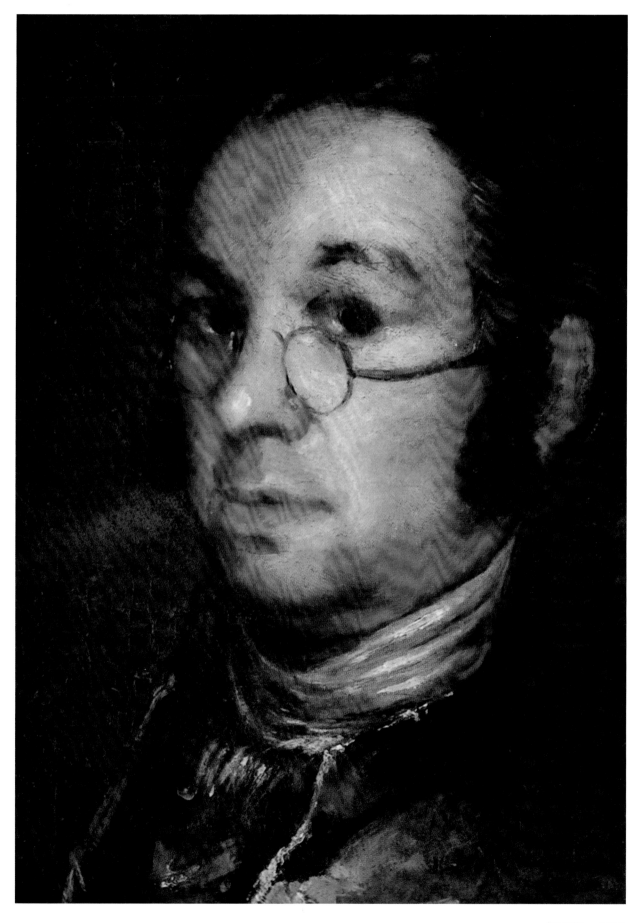

自画像　1798

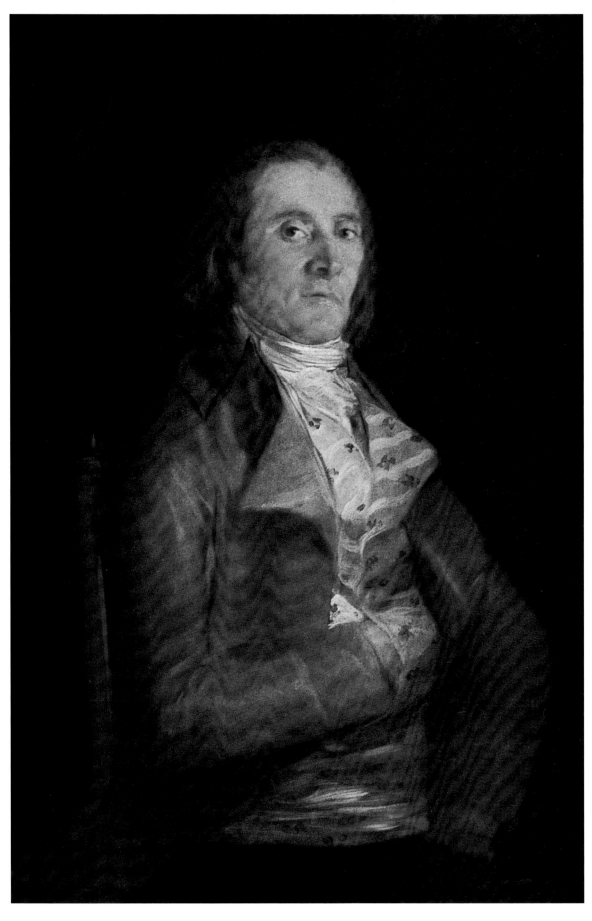

佩尔医生肖像　1798

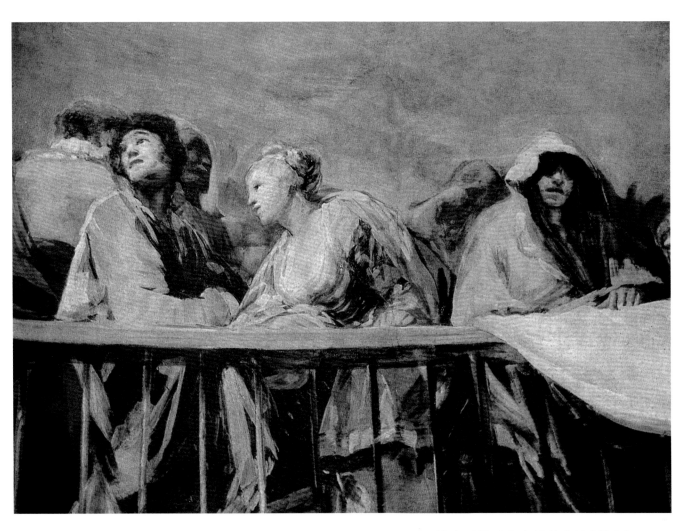

帕多瓦的圣安东尼的奇迹(部分) 1798

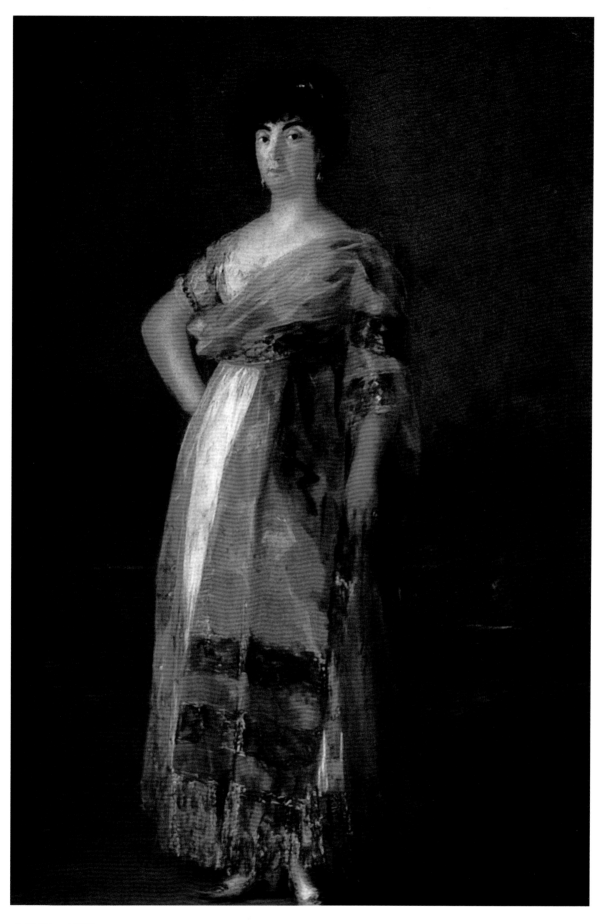

女暴君　1799

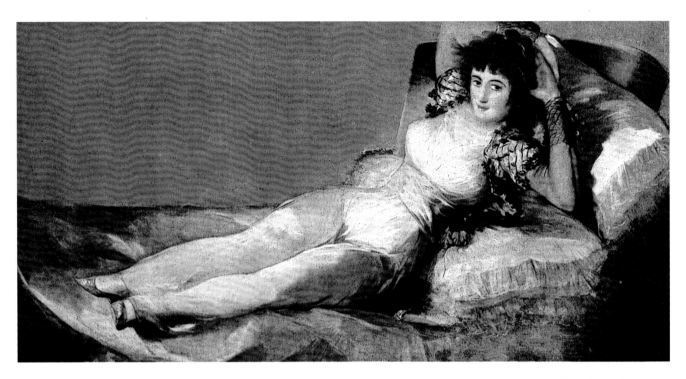

着衣的玛哈　1800

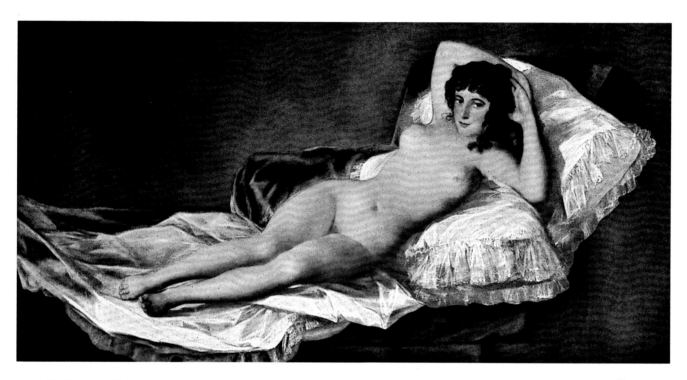

裸体的玛哈　1800

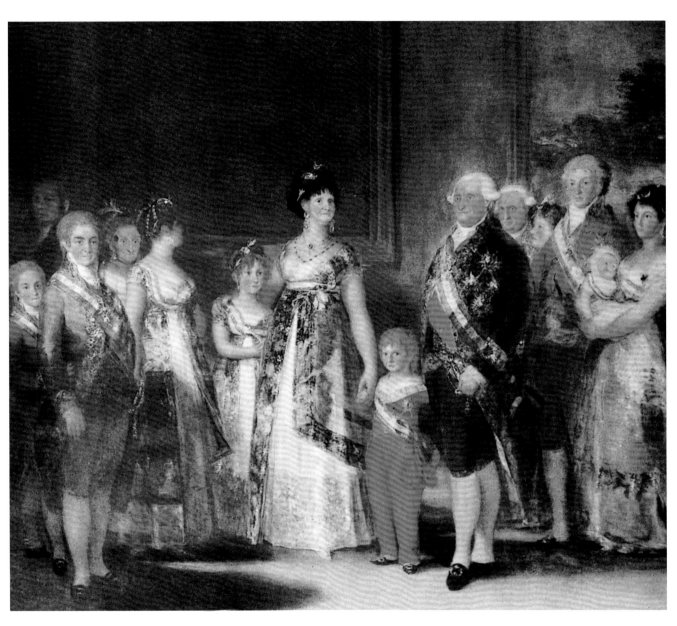

查理四世一家　1800

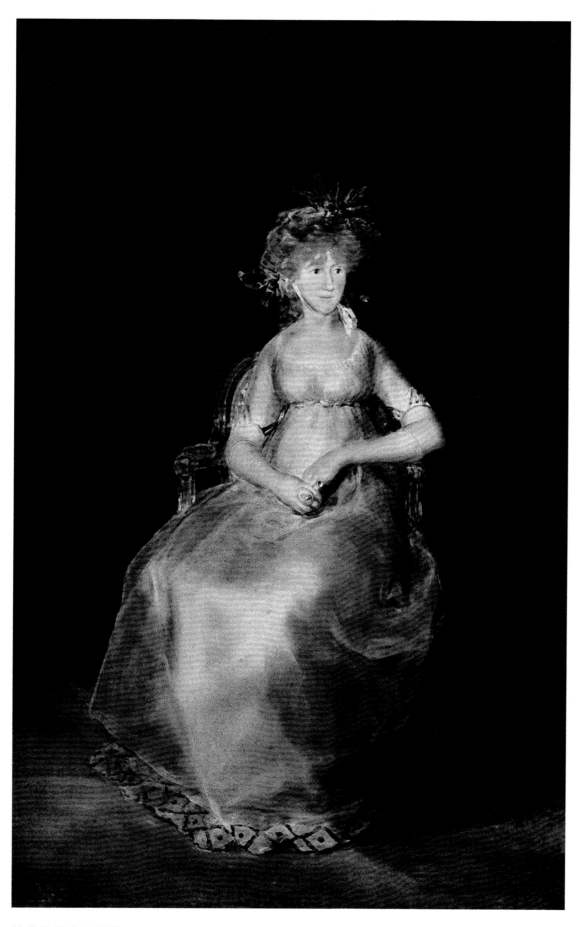

钦琼伯爵夫人肖像　1800

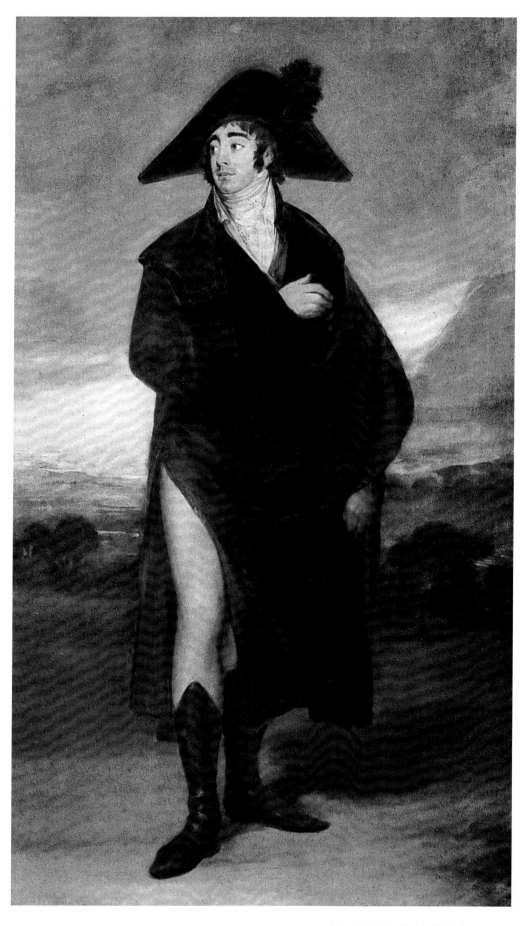

费尔那·努俚斯伯爵肖像　1803

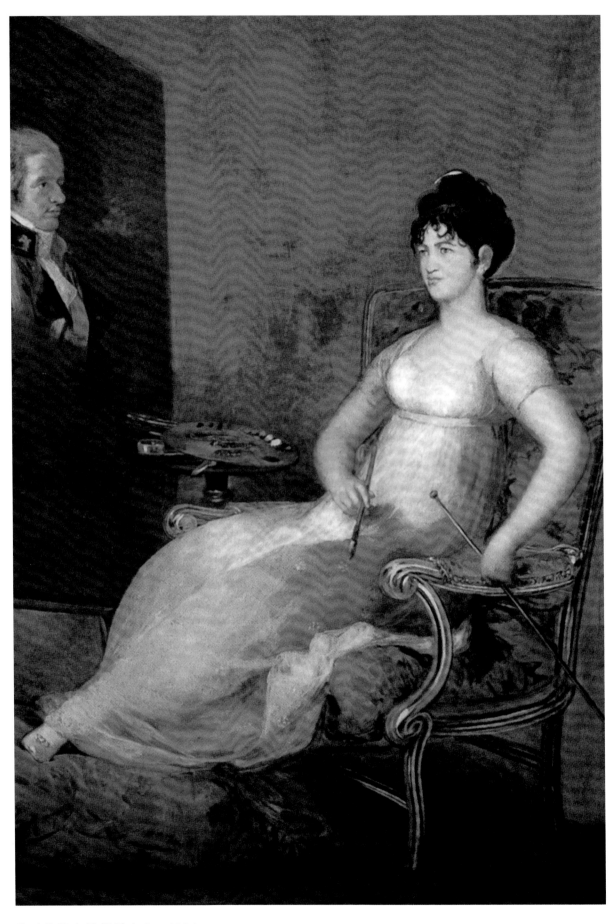

比亚弗兰卡的侯爵夫人　1804

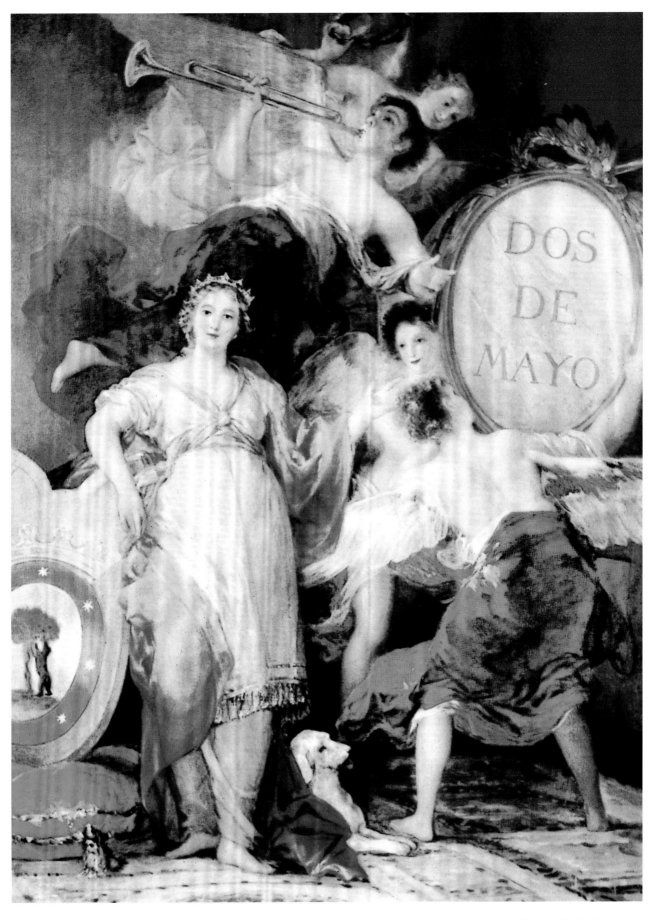

马德里城讽喻画　1810

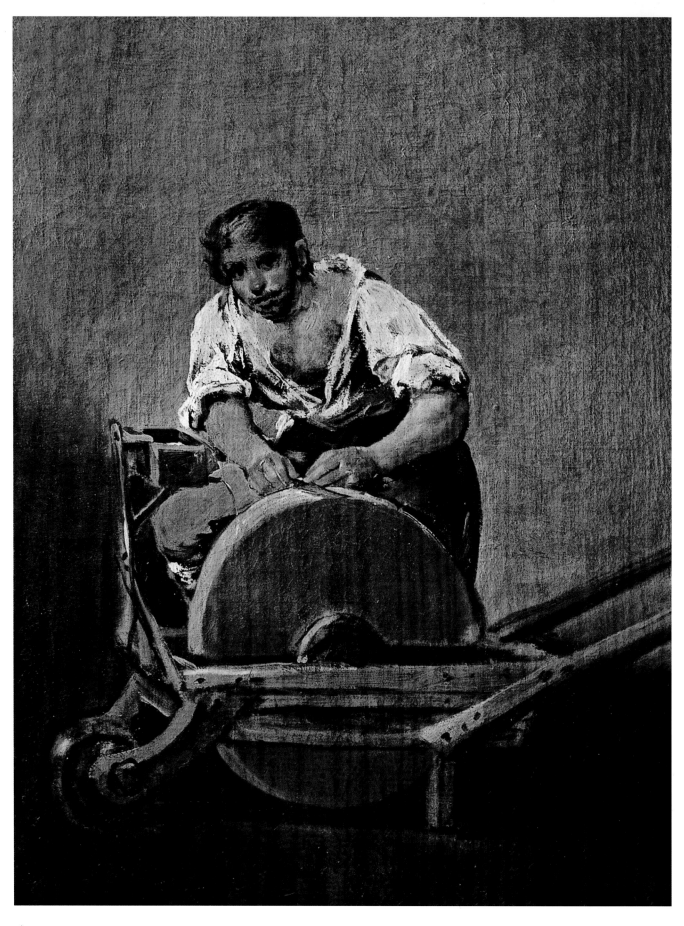

磨刀工　1810

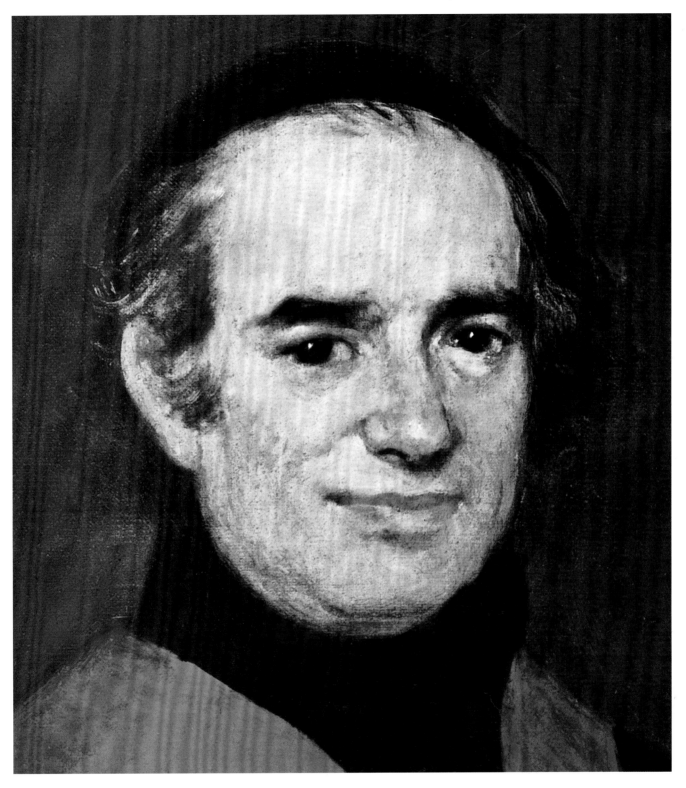

胡安·安东尼奥·约伦德肖像（局部细节） 1811

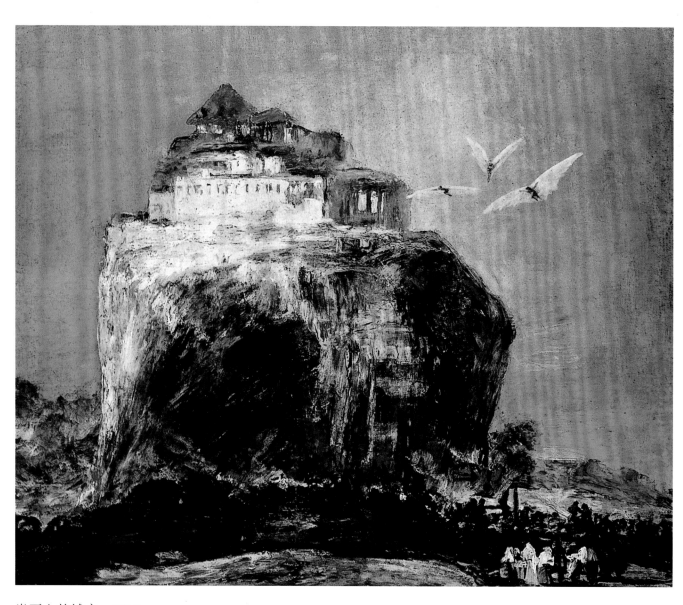

岩石上的城市　1810

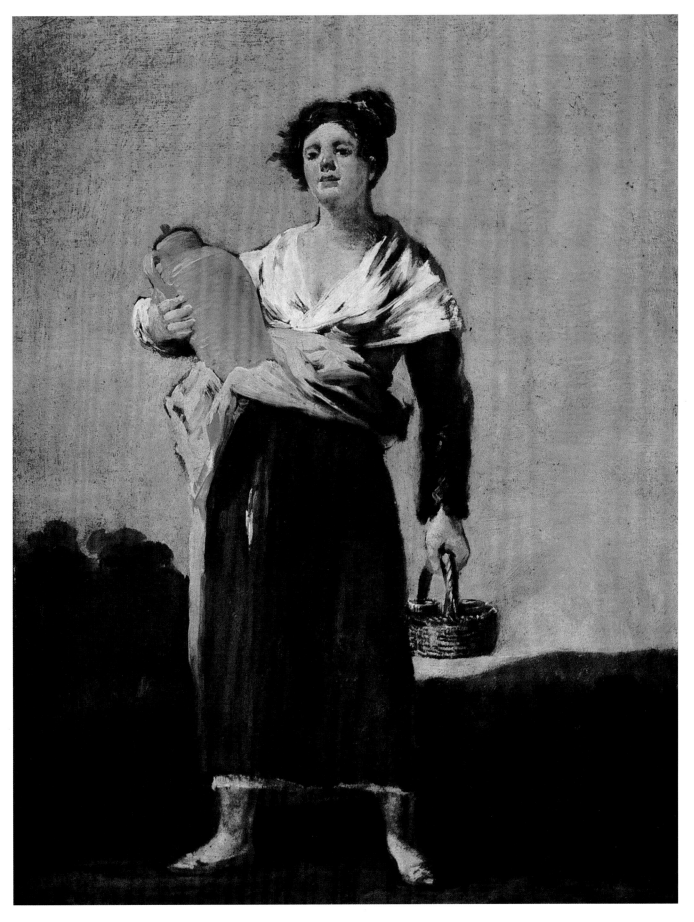

卖水女　1810

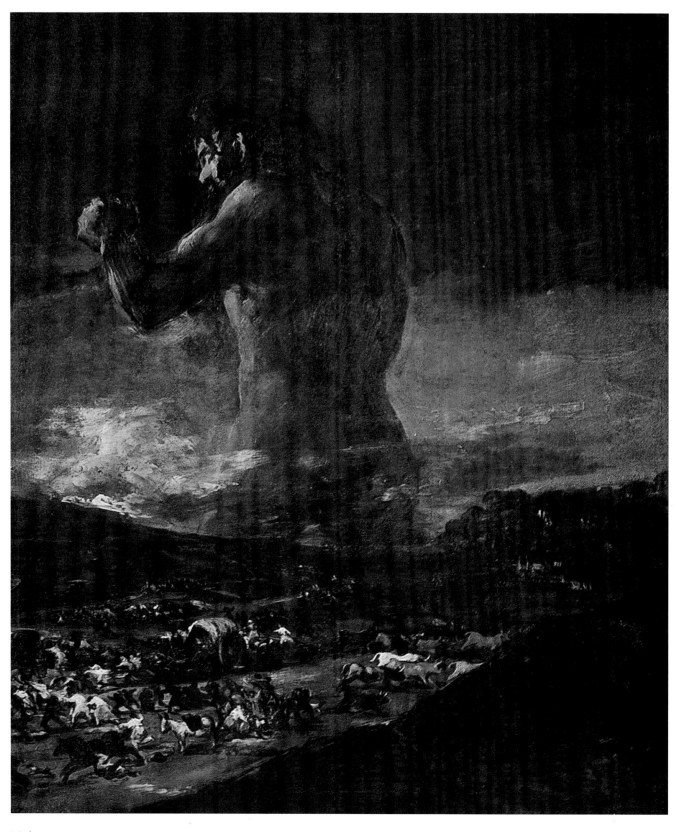

巨人 1811

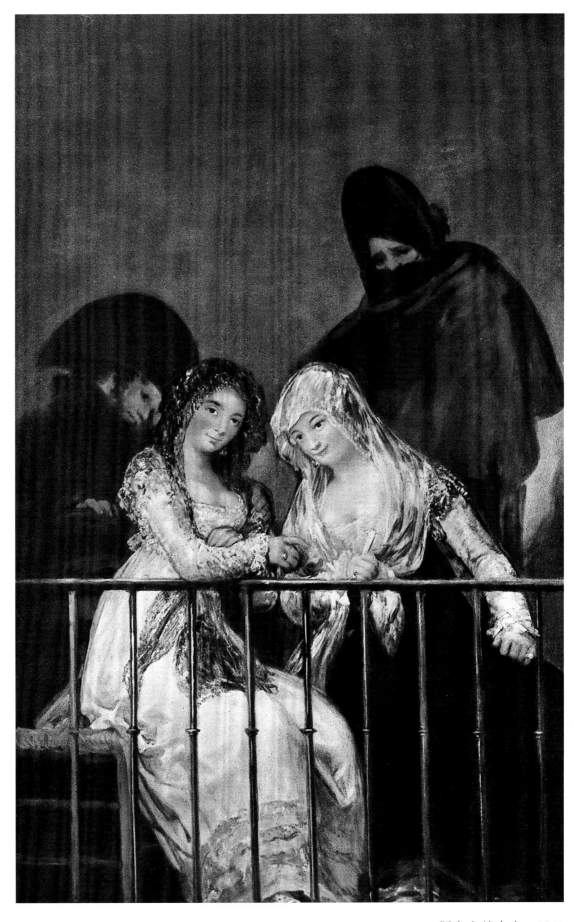

阳台上的女人　1811

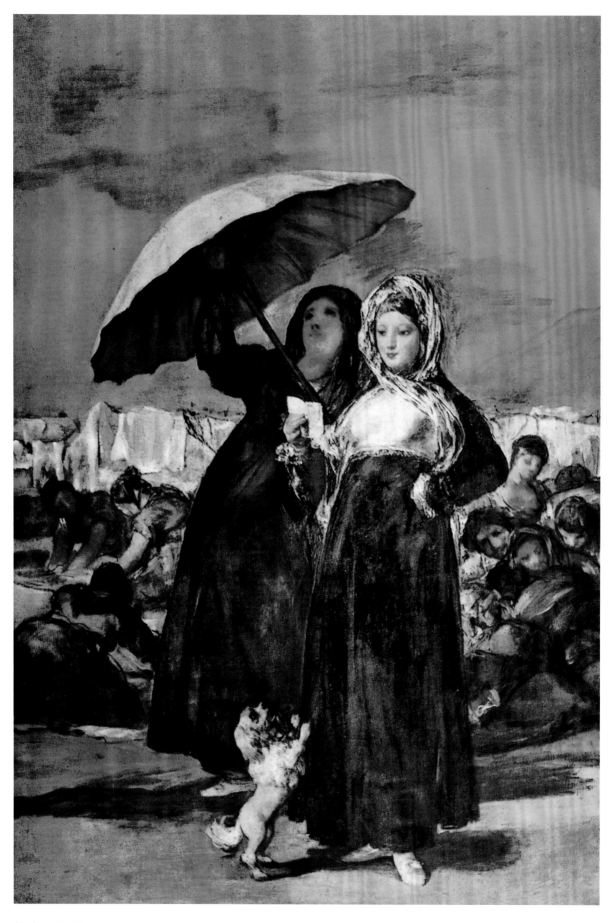

情书　1811

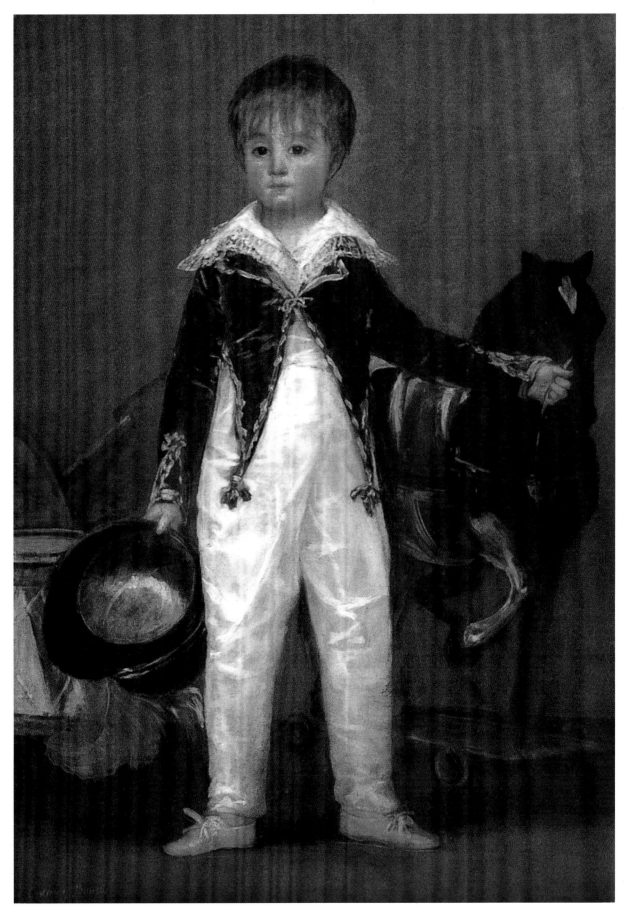

佩比托·科斯塔·伊·博内尔斯 1813

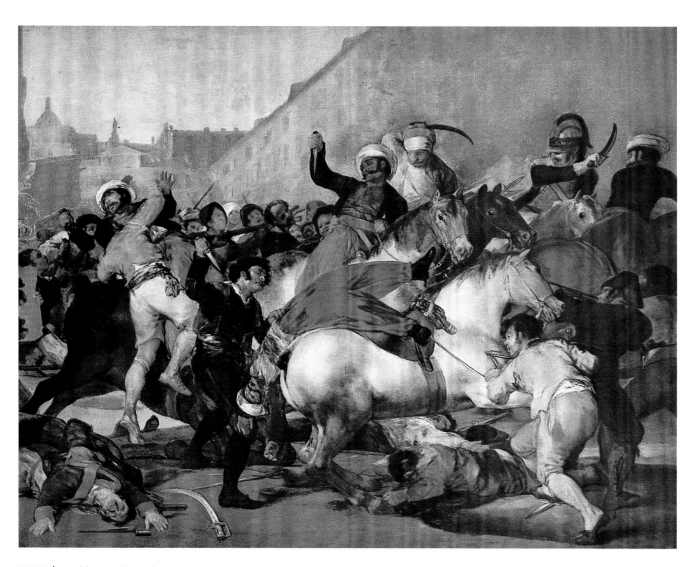

1808 年 5 月 2 日的起义　1814

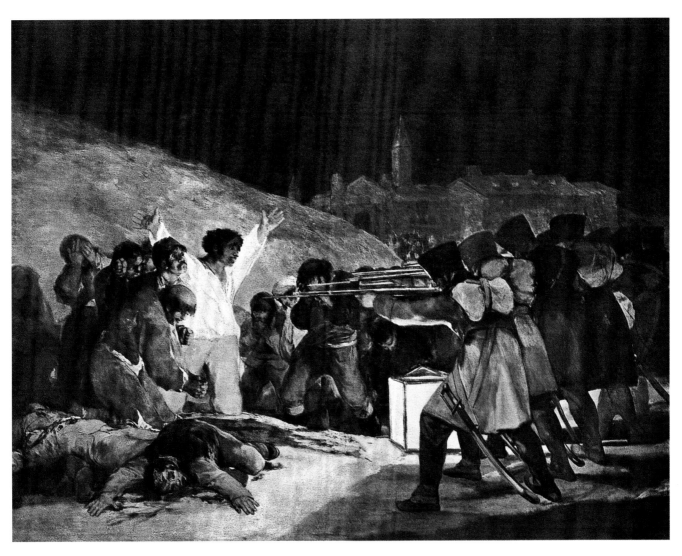

1808 年 5 月 3 日大屠杀　1814

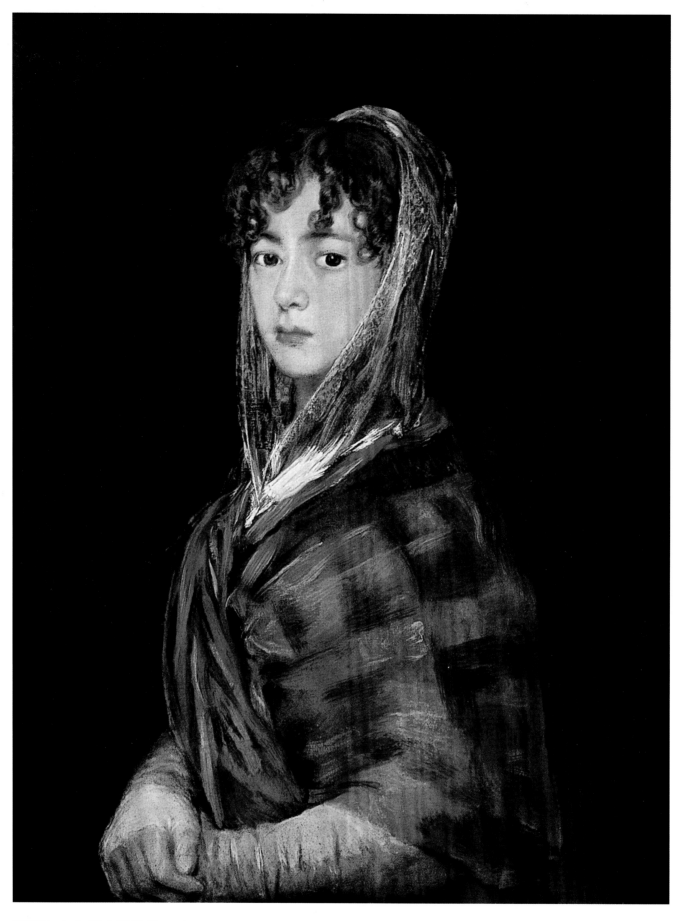

萨瓦沙·加尔夏小姐肖像　1814

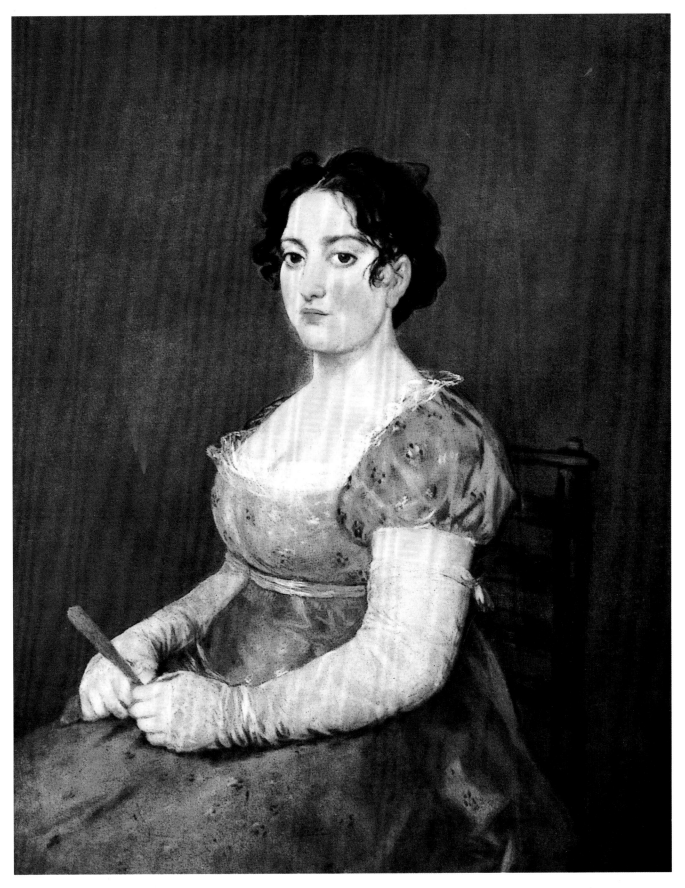

穿灰衣的女人肖像　1815

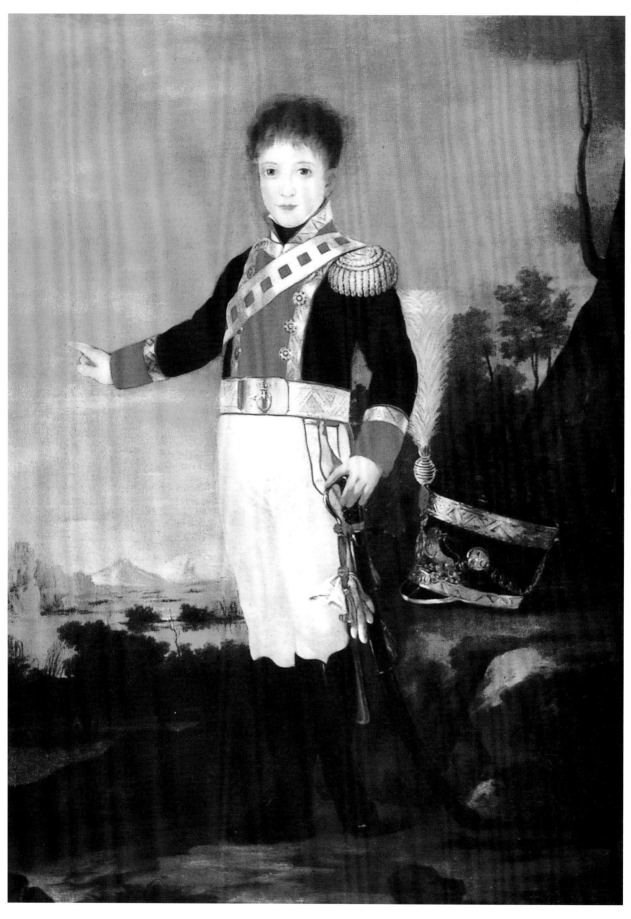

幼年王子堂·塞瓦斯提安·加乌里埃·德·波旁　1815

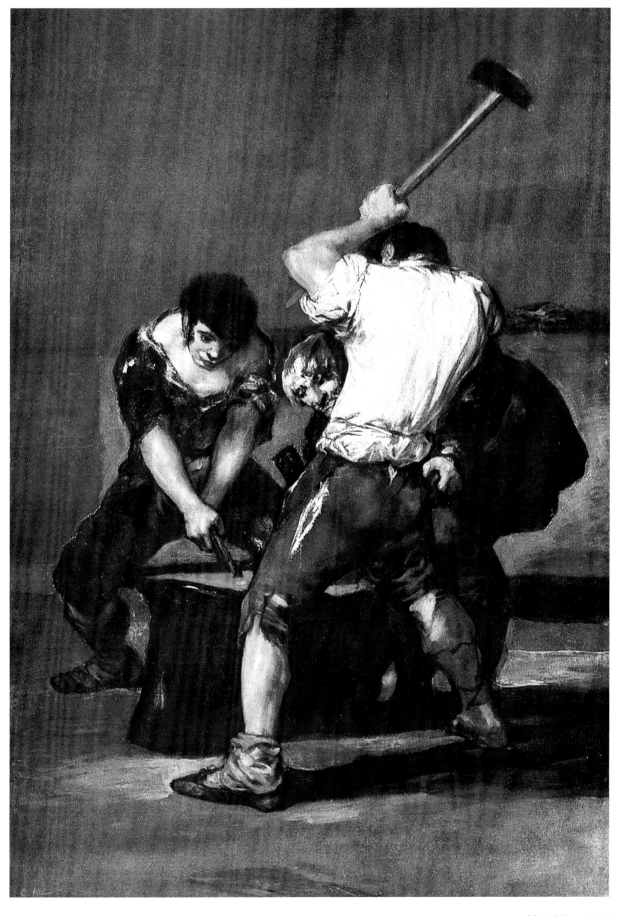

铁匠铺 1815

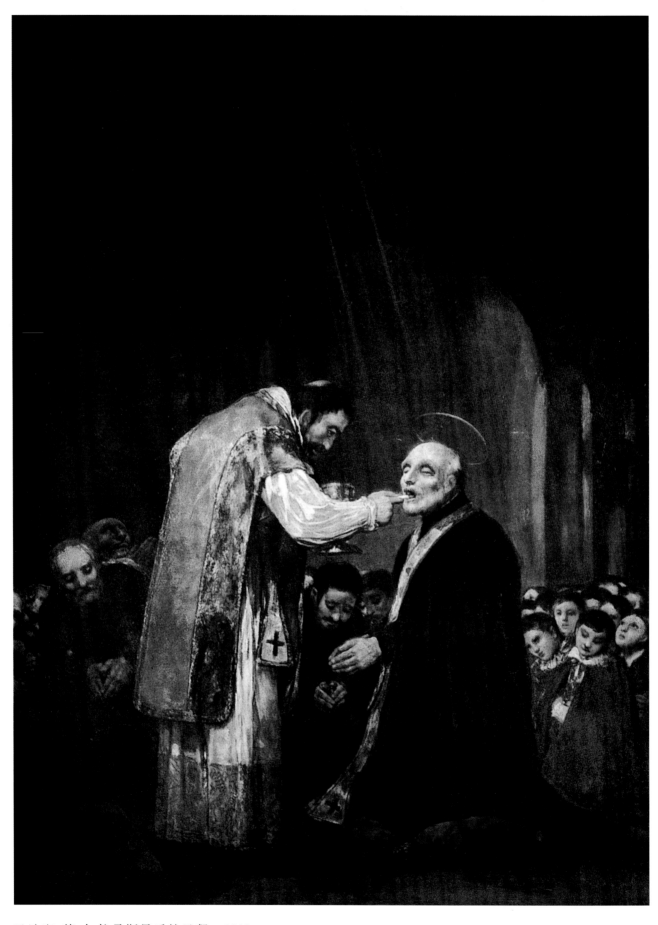

圣沙塞·德·加拉桑斯最后的圣餐 1819

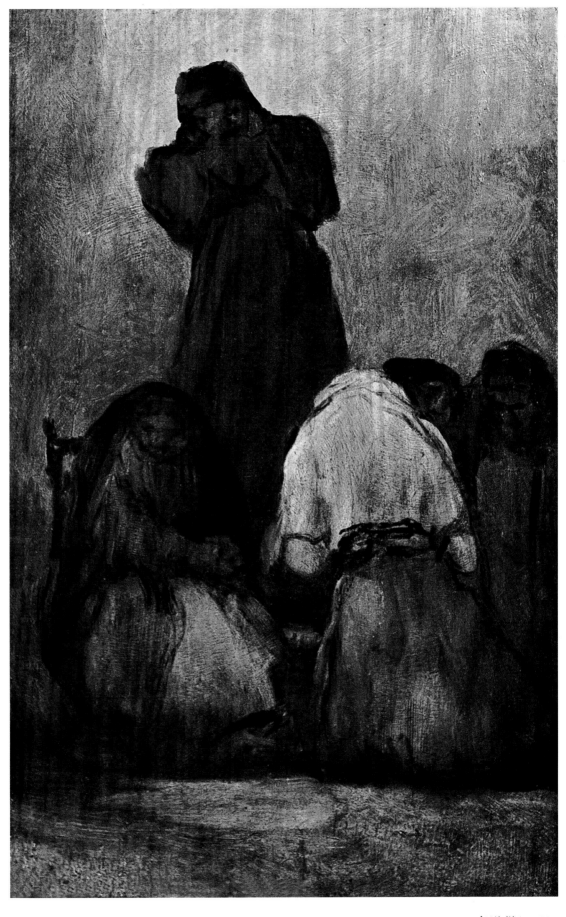

布道僧　1820

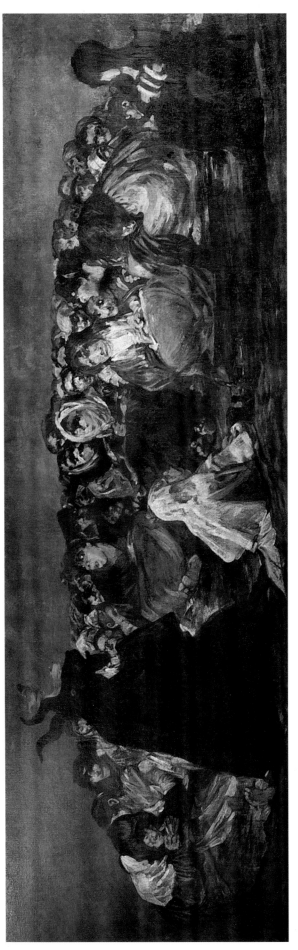

女巫们的安息日 1821/1822